폴 세잔

일러두기

앞표지의 그림은 〈몽주르의 굽은 길〉로 자세한 설명은 45쪽을 참고해주십시오.
뒤표지의 그림은 〈붉은 조끼를 입은 소년〉으로 자세한 설명은 26쪽을 참고해주십시오.
이 책의 작품 캡션은 작가, 제목, 제작 연도, 제작 방식, 규격, 소장처, 기증처, 기증 연도 순으로 표기했습니다.
규격 단위는 센티미터이며, 회화의 경우는 '세로×가로', 조각의 경우는 '높이×가로×폭' 표기를 원칙으로 삼았습니다.

모마 아티스트 시리즈
MoMA Artist Series

폴 세잔
Paul Cézanne

캐럴라인 랜츠너 지음 | 김세진 옮김

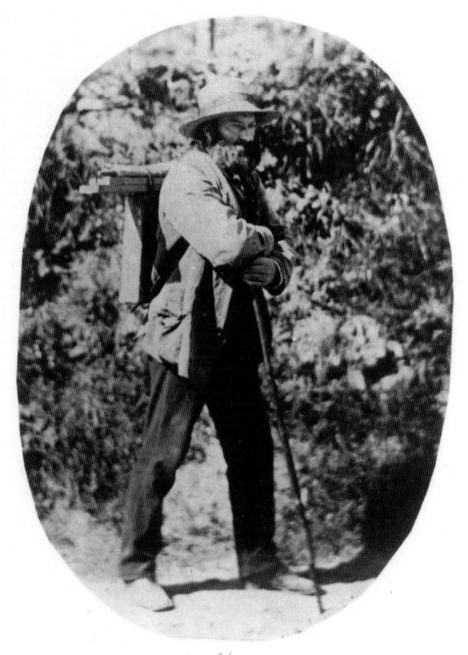

- PHOTO de Cézanne -
Con Schuffenecker -

이 책은 뉴욕 현대미술관(The Museum of Modern Art: MoMA, 이하 '모마'라 통칭)이 소장한 폴 세잔의 작품 중 열 점을 선정하여 소개한다. 세잔은 모마의 첫 대여전시에 포함된 네 명의 미술가 중 한 명으로, 모마의 역사에서 독보적 위치를 차지한다. 1929년에 열린 그 전시에는 〈목욕하는 사람〉(18쪽), 〈사과가 있는 정물〉(30쪽), 〈소나무와 바위〉(40쪽)가 소개되었다. 이 작품들은 결국 1934년 모마가 구입하면서 모마가 구입한 첫 세잔의 작품들이 되었다. 1977년 모마는 〈세잔: 후기작〉 전시를 열면서 주요 작품인 〈레스타크〉(15쪽), 〈샤토 누아르〉(57쪽) 등 열 점이 넘는 작품들을 더 구입했다. 1988년에는 세잔의 대규모 드로잉 전을 열었고, 2005년에는 〈현대미술의 선구자: 세잔과 피사로 1865~1885년〉 전을 개최했다. 모마가 창립된 1929년, 초대 관장 알프레드 바 주니어는 현대회화에서 세잔의 중요성을 다음과 같이 설명했다. "세잔은 끝없는 시행착오를 통하여 미술사의 방향을 바꾸어놓았다." 이 책은 모마가 소장한 주요작의 작가들을 다룬 시리즈이다.

오베르 지방에서 자신이 좋아하던 모티프를 그리러 가는 폴 세잔, 1874년
루브르 박물관, 파리

차례

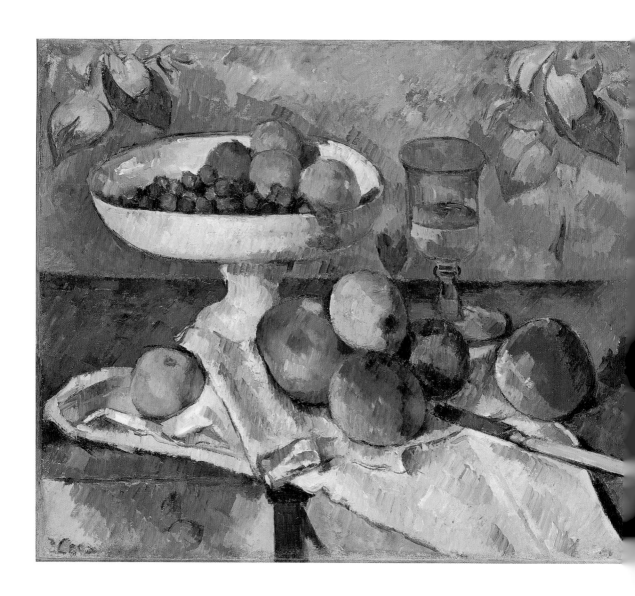

과일 접시가 있는 정물, 1879~80년

캔버스에 유채
46.4×54.6cm
뉴욕 현대미술관
데이비드 록펠러 부부 부분 증여, 1991년

과일 접시가 있는 정물

Still Life with Fruit Dish

1879~80년

1895년경 세잔은 '사과 한 알로 파리Paris를 깜짝 놀라게' 하고 싶다고
말했다. 이는 그리스 신화 속 이야기에 빗대어 한 말로, 트로이의 왕자
파리스Paris가 사과 한 알로 아름다운 헬레네를 얻었듯이(그리스 신화에
나오는 '파리스의 심판' 이야기로, 파리스가 '가장 아름다운 이에게'라 쓰인 사
과를 아름다운 세 여신 중 아프로디테에게 주었고, 그 보상으로 가장 아름다운
여인 헬레네를 얻었다는 이야기. ─옮긴이) 그가 그린 수많은 사과들 중 하
나쯤은 그를 파리의 예술계로부터 확고한 인정을 받게 할 수 있지 않을
까 하는 것이었다. 농담이 대개 그렇듯, 세잔의 농담에도 쓰라림이 묻어
있었다. 당시 세잔의 작품은 이미 고상한 취향의 파리 미술계를 놀라게
하는 데 한몫한 상태였다. 파리는 이미 1870년대 인상파와 그 뒤를 이은

후기인상파에게 충격을 받았는데, 세잔은 물론 이 두 유파와 모두 연관이 있었다. 하지만 그의 작업 세계가 특정 유파로 정의될 수 없는 측면이 있었기에 세잔은 이들보다 더 무시되고 혹평에 시달려야 했다. 남달리 앞서가는 안목이 있었던 한 평론가는 세잔이 "자기만의 신화"를 창조하고 있다고 평했다. 더 나아가 그는 1874년 살롱에서 세잔의 작품이 거부당한 것을 보고, 세잔이 "예수가 십자가를 등에 지듯 그의 캔버스를 짊어지고 있었다."며 편협한 권위에 희생당한 순교자에 빗대어 말했다.

평단에서 세잔을 옹호하는 사람은 많지 않았지만, 인상파와 후기인상파 동료들 중엔 그를 깊이 존경했을 뿐 아니라 추앙하는 사람도 있었다. 그의 열정적인 지지자인 카미유 피사로는 세잔을 두고 "우리 중누구도 그의 중요성을 모르는 사람은 없다."고 했다. 세잔을 가장 좋아했던 폴 고갱은 그의 그림을 적어도 세 점 소장하고 있었다. 그중에서도 〈과일 접시가 있는 정물〉은 그가 가장 애착을 가졌던 작품으로, 고갱이 매우 곤궁했을 때에도 팔기를 거부했다. "이는 내 눈 속의 사과이다('It's the apple of my eye'는 영어의 관용어로 세상 어느 것보다 중요한 것 또는 사람이라는 의미로 쓰인다. –옮긴이). 나의 마지막 셔츠를 팔 때까지 이 그림을 팔지 않을 것이다." 수년 뒤 고갱은 수술을 받아야 했는데 거의 무일푼이었다. 그제야 그는 이 그림을 팔기로 했다. 1903년 고갱은 죽기 직전에 남긴 메모에서 결국 잃게 된 그림에 대해 이렇게 적었다. "잘 익은 포도송이가 과일 접시 가장자리에서 넘치고 있다. 테이블보 위에는

연녹색 사과와 자두색 사과가 서로 붙어있다. 그의 흰색은 푸르고 푸른색은 희다. 세잔은 그야말로 하늘이 내린 화가다."

고갱의 말은 짧았지만, 우리는 이 말에서 그가 이 작품의 비범함을 보았다는 사실을 알 수 있다. 사과가 붙어있다고 언급한 것은 그림의 전체 구성을 이해했기에 할 수 있는 말이었다. 언뜻 보기에 우연한 배치인 것처럼 보이지만 얼마나 세심하게 과일들을 붙여놓았는지, 과일들을 단순하게 인접시킨 것이 아닌 시각적 운율을 고려한 결과임을 이해했던 것이다. 그림 하단의 그리 둥글지 않은 사과들은―그 양옆으로 한쪽에는 '연녹색', 다른 한쪽에는 '자두색' 사과가 대칭을 이루고 있다.―과일 접시 안에 놓인 작은 사과들과 운율을 이룬다. 접시의 타원은 가까이에 놓은 물 잔에서 세 번 반복된다. 즉 잔의 가장자리, 물의 표면, 그리고 잔의 받침에서. 파란 벽지의 꽃무늬에서 다시 타원형이 느껴지고, 벽지가 만드는 직사각형은 테이블의 갈색 직사각형을 보완하며 화면의 평면성을 강화해준다. 테이블의 모서리는 푸른색과 흰색의 테이블보로 가려져있고 테이블의 표면에서는 어떤 깊이감도 느껴지지 않는다. 하지만 그 위의 정물들은 불안정해 보이지 않는다. 오히려, 색채만으로 양감이 표현된 과일들은 그림 전체 구조를 탄탄하게 하는 정돈된 평행선의 붓질 속에서 한 알 한 알 빛나며 강력한 회화적인 힘으로 물질감을 획득한다. 실제로 이 그림은 1879년에서 1880년 사이에 그린 열한 점의 정물 중 하나인데, 이 시기의 그림들은 세잔이 인상파의 영향에서 벗어

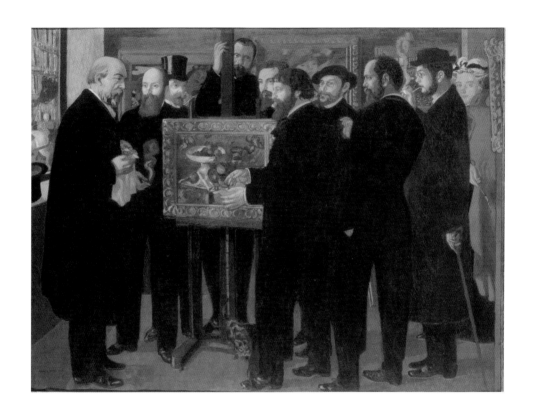

그림 1　모리스 드니(프랑스, 1870~1943년)
　　　　세잔에게 바치는 오마주Homage to Cézanne, 1900년
　　　　캔버스에 유채, 180×240cm
　　　　오르세 미술관, 파리

나 그만의 성숙한 스타일로 이행하는 중요한 작품들로 파악되고 있다. 그리하여 이 작품은 세잔의 바람, 즉 "인상주의를 견고한 어떤 것으로, 박물관의 소장품처럼 영구히 지속되는 것으로" 만들겠다는 염원을 이룬 첫 작품들 중 하나인 것이다. 파블로 피카소는 세잔의 사과에 담긴 견고함을 알아보았다. "세잔은 실제로 그런 식으로 사과를 그린 것이 아니다. 그는 사과 주변의 무게감 있는 공간을 그렸다. (……) 중요한 것은 공간의 무게감이다."

'사과 한 알로 파리를 놀라게 하고 싶다.'는 세잔의 바람은 1900년 모리스 드니가 파리의 관심을 세잔에게 쏠리게 한 그림, 〈세잔에게 바치는 오마주〉(그림 1)로 상징적으로 충족됐다. 이 그림에는 〈과일 접시가 있는 정물〉이 놓인 이젤 주위에 드니 자신과 오딜롱 르동, 에두아르 뷔야르, 피에르 보나르, 화상 앙브루아즈 볼라르 등 유명 미술가들과 다른 유명인들이 둘러서있다. 그즈음 세잔은 고향인 액상프로방스에서 은둔하며 평생 헌신하던 작업에 전념하고 있었다. 늘어가던 세잔은 깊은 감사를 전하기 위해 드니에게 편지를 썼다. 드니는 답장에서 얼마나 기쁜지 모른다고 답했다. "그 깊은 은둔 속에서도 선생님은 〈세잔에게 바치는 오마주〉로 인한 소동을 알게 되셨군요. 아마도 이제는 이 시대 미술계에서 선생님이 차지하고 계신 자리를 어느 정도 알게 되셨는지도 모르겠습니다."

레스타크

L'Estaque
1879~83년

세잔은 "나의 감각을 실현하기 위한" 끊임없는 시도 속에 살고 있다고 말했다. 이러한 목표를 달성하려면 지각과 통각(지각이나 표상을 좀 더 명료하게 파악하는 자각 작용.−옮긴이)을 통합해야 했고, 시각과 인지가 합쳐진 '보는' 행위의 끊임없이 변화하는 순간을 물질적인 형태로 포착해야 했다. 세잔은 이러한 양면적인 경험 자체를 작품의 모티프로 삼았다. 그 예로 마르세유 근처에 있는 어촌 '레스타크'를 들 수 있다. 그는 이 마을에 매료되어 1870년대 후반부터 1880년대 초까지 수차례 이곳을 그림으로 그렸다. 레스타크는 지중해 경치가 뛰어날 뿐 아니라, 절친한 친구 에밀 졸라와 함께 프로방스 시골에서 성장한 유년기의 추억을 되새기게 해주는 곳이었다. 1877년 레스타크에서 휴가를 보낸 졸라는 이

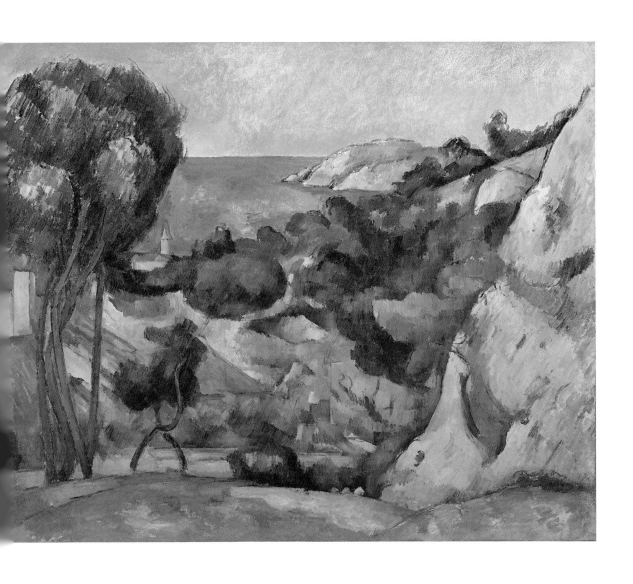

레스타크, 1879~83년

캔버스에 유채
80.3 × 99.4cm
뉴욕 현대미술관
윌리엄 페일리 컬렉션, 1959년

렇게 썼다. "나는 이곳의 바위들, 황량한 벌판 위에서 자랐다. (……) 이 곳을 다시 보니 눈물이 났다. 솔향기만 맡아도 어린 시절이 떠오른다." 이곳에 대한 세잔의 애착도 그의 친구에 뒤지지 않았다.

1883년 5월, 세잔은 졸라에게 편지를 보냈다. "레스타크에 정원이 있는 작은 집을 얻었다네. (……) 집 뒤로 바위산과 소나무가 솟아있지. (……) 여기엔 멋진 풍경을 볼 수 있는 곳들이 있다네." 이 그림에선 왼 쪽으로 커다란 소나무가, 오른쪽으로는 암벽이 보인다. 졸라에게 이야 기했던 집 바로 위에 이젤을 놓고 그림을 그렸다는 것을 알 수 있다. 붉 고 비스듬한 지붕과 겹쳐져있는 소나무는 아래로 떨어지는 바위 절벽 건 너편에서 대각선 방향으로 치솟아있다. 소나무와 절벽 사이에 생긴 V자 모양의 형태는 대각선이 소실점을 향해 깊게 들어가는 전통적인 원근 법을 어긴 것이다. 세잔은 〈레스타크〉에서 과거의 거장들이 깊이감을 주기 위해 사용했던 삼각형을 뒤집어놓았고, 그로 인해 바위와 나무의 양감에도 불구하고 화면은 거의 평평해졌다. 그림의 하단은 아마도 세 잔이 앉아있던 곳 바로 앞에 있던 땅을 표현한 것인데, 그림으로의 시각 적 진입을 차단하는 기능을 한다. 이는 사실 묘하게 작용한다고 볼 수 있는데, 그림 속의 V자를 뭉툭하게 하는 동시에 공간의 깊이감도 없애 는 작용을 하기 때문이다.

세잔이 레스타크를 그린 그림 중 색채를 가장 덜 사용한 이 그림 은 가장 압축되고 촘촘하게 구성된 작품이기도 하다. 미술사학자 리오

넬로 벤투리는 이 작품을 두고 다른 작품보다 "더 힘차고 절제되었다."고 평했다. 어떤 평론가들은 이 그림이 '색다른' 힘을 가지고 있다고 했는데, 위대한 인상파 화가 클로드 모네도 바로 이런 점 때문에 많은 작품 중 이 작품을 직접 소장할 작품으로 골랐다. 그 이유가 무엇이었든, 이 그림의 치밀한 구성은 세잔의 짧고 평행한 붓질의 활기와 감각적인 매력으로 짜여졌고, 또한 그에 의해 보완되기도 한다. 특히 매력적인 점은 큰 소나무 바로 아래에 있는 작은 나무인데, 발랄하게 춤추며 여름날 오후를 기념하는 듯하다. 일찍이 세잔을 존경하고 마음 깊이 추앙했던 시인 라이너 마리아 릴케는 〈레스타크〉를 두고 이렇게 말했다. "푸른 공기, 푸른 바다, 빨간 지붕이 녹색의 나무들 속에서 이야기를 나누는 듯한 풍경이다. 서로를 깊이 이해한 것처럼 이 내밀한 대화 속에 빠져있다." 마치 세잔의 그림이 눈앞에 펼쳐지는 듯하다.

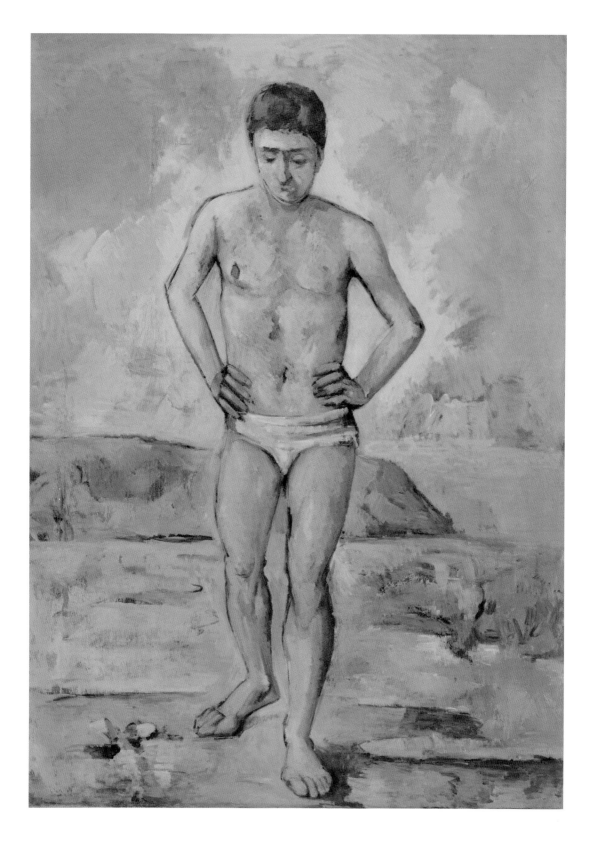

목욕하는 사람

The Bather

1885년경

이 불안하고 어색해 보이는, 흥미로운 인체상은 거대한 존재감에도 불구하고 서양의 전통적인 영웅적 남성상과는 거리가 멀다. 이 인물은 10년 전에 그린 재미있지만 사뭇 말이 안 되는 그림(그림 2) 중앙에 서있는 인물에서 온 것이다. 10년 전의 그림에서는 목욕하는 네 사람이 화창하고 탁 트인 풍경 속에서 고전적인 포즈를 취하느라 애쓰고 있는 모습이 보인다. 1885년작 〈목욕하는 사람〉과 더 비슷한 작품으로, 익명의 모델이 거의 같은 포즈를 취하고 있는 사진(그림 3)이 있다. 1950년대 초반에 발견된 이 사진은 세잔의 드로잉 뒷면에 붙어있었는데, 발견 직후 알프레드 바가 이를 공개하며 말했다. "호기심을 자극하거나 역사적 자료

목욕하는 사람, 1885년경

캔버스에 유채
127 × 96.8 cm
뉴욕 현대미술관
릴리 블리스 컬렉션, 1934년

이기 때문이 아니라, 세잔의 모티프가 된 풍경을 찍은 수많은 사진들 중 그의 위대함을 보여주는 좋은 예에 속하므로 의미가 있다. (……) 다소 우스꽝스러운, 콧수염을 기른 벌거벗은 청년의 사진을 세잔은 한 인물을 표현한 가장 기념비적인 작품으로 탈바꿈시켰다. 세잔은 모델이 갖고 있는 특성을 이상화하는 대신 일반화해 표현했다. 그 사람이 본래 갖춘 겸손함을 유지하면서 세잔의 타고난 직관력으로 인간적 품위를 더한 모습으로 형상화했다."

세잔이 모델에 대한 예민한 직관력으로 사진의 이미지를 변형시켰다고 말한 알프레드 바의 의견이 맞다는 것엔 의문의 여지가 없지만, 이 '우스꽝스러운 이미지'에 대한 감정이입은 자신과 동일시하는 단계까지 갔던 것으로 보인다. 각기 정도는 다르지만 세잔이 목욕하는 남자를 그린 모든 작품에는 유년 시절, 에밀 졸라 등 다른 친구들과 함께 액상프로방스 주변의 시골에서 하이킹하고 수영하던 시절의 소중한 기억을 담은 자전적인 내용이 담겨있다. 실제로 〈목욕하는 사람〉의 알 수 없는 존재감, 그리고 극도로 고립된 분위기는—역시 한 남자가 팔을 뻗고 있는 유사한 그림(그림 4)에 존재하는—상당 부분 자신의 과거를 향한 그리움에서 온 것이 분명하다. 미술사학자 테오도르 리프는 팔을 뻗은 인물을 두고 "세잔 자신을 투영한 것으로, 그 자신의 고독함을 표현한 이미지"라 했는데, 이는 〈목욕하는 사람〉에도 동일하게 적용할 수 있다. 미술사학자 마이어 샤피로는 후자를 두고 "자신의 자아가 자아내는 드

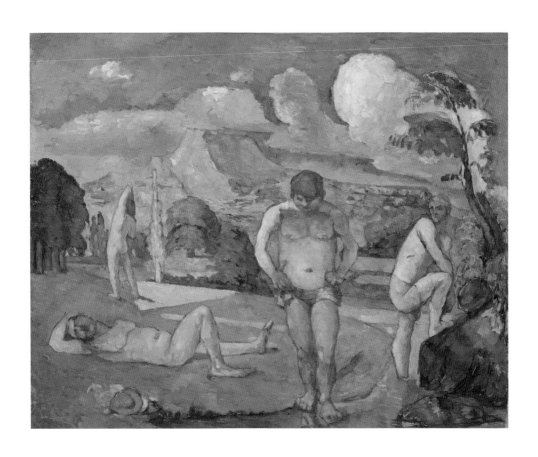

그림 2 **목욕하는 사람들**Bathers at Rest, **1876~77년**

캔버스에 유채

82.6×101.6cm

메리온 반스 재단, 펜실베이니아

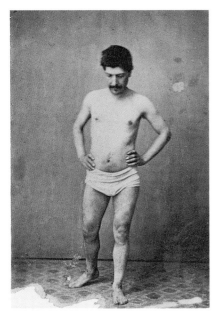

그림 3 **무명 사진작가가 촬영한 서있는 모델, 1860~80년경**

뉴욕 현대미술관 회화와 조각 컬렉션

커트 발렌틴 기증

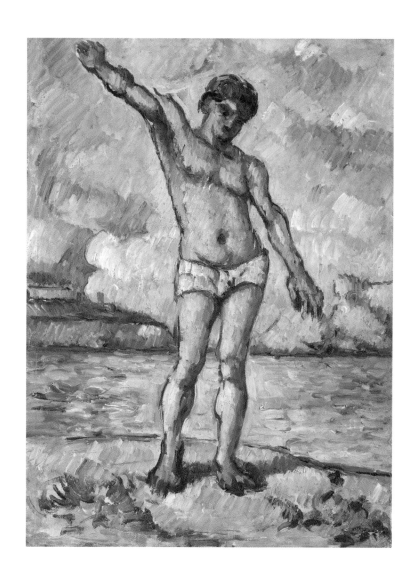

그림 4 **팔을 뻗은 목욕하는 사람**Bather with Outstretched Arms, **1883년경**
캔버스에 유채
33×24cm
재스퍼 존스 컬렉션

라마, 즉 격정과 사색적인 성향, 그리고 활동적인 삶과 고립된 수동적 자아 사이의 대립을 그린 드라마"라 설명했다.

실존적 딜레마의 근본 문제를 상기시키는 이 그림은 불협화음과 같은 화면을 보여준다. 평평하고 짤막한 평행선의 붓질로 그린 인체, 물, 땅, 바위, 하늘은 부드럽게 이어지지 않고, 맹렬한 붓질 속에서 색채들은 제멋대로 움직이는 듯하다. 남자의 살결 위 달콤한 분홍색과 복숭앗빛은 해변에서 되풀이되고, 몸통과 다리의 그늘 속 푸른빛은 하늘에서 가져온 것이다. 쓱쓱 칠한 듯한 선녹색과 코발트블루는 그림 전체에 생동감을 더한다. 물과 해변, 바위와 하늘이 만들어내는 여러 수평적인 구성 요소에 반하여 수직으로, 심지어 웅장하게 서있는 수영하는 인물은 그가 속한 풍경을 지배하듯 견고한 인상을 준다.

〈목욕하는 사람〉은 세잔에게 영향을 받은 수많은 미술가들에게 특별히 중요한 작품이다. 그중 두 사람을 꼽는다면 파블로 피카소와 재스퍼 존스를 들 수 있다. 이 그림의 내면적인 성격, 그리고 조형적인 강력함은 피카소가 세잔이 죽던 해에 완성한 그림 〈말을 끄는 소년〉(그림 5)에서 분명히 드러난다. 그리고 몇십 년 후 이러한 요소들은 다시 재스퍼 존스의 '계절' 연작(그림 6) 속에 보이는 존스 자신의 그림자에서 반복된다. 다른 세대에 속한 화가인 엘리자베스 머리는 〈목욕하는 사람〉을 두고 "홀로 있는 인물을 표현한 매우 아름다운 이미지로, 나에게는 언제나 큰 의미를 지니는 작품이다."라고 말했다.

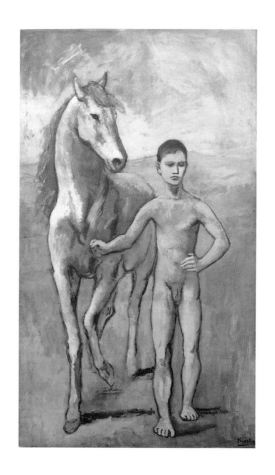

그림 5　파블로 피카소(스페인, 1881~1973년)
　　　　말을 끄는 소년Boy Leading a Horse, 1905~06년

캔버스에 유채, 220.6×131.2cm
뉴욕 현대미술관
윌리엄 페일리 컬렉션, 1964년

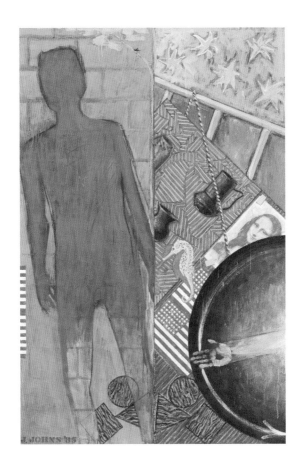

그림 6 **재스퍼 존스(미국, 1930년~)**

여름Summer, **1985년**

캔버스에 납화, 190.5×127cm
뉴욕 현대미술관
필립 존슨 예술재단 증여, 1998년
© 2011 재스퍼 존스 재단/뉴욕 VAGA

붉은 조끼를 입은 소년

Boy in a Red Vest

1888~90년

이 그림은 긴 머리의 잘생긴 소년을 각기 다른 포즈로 그린 네 작품 중 하나이다. 세잔은 주로 가족이나 친구에게 모델을 서줄 것을 부탁했는데, 이 경우에는 특이하게 전문 모델을 기용했다. 1885년 무렵 〈목욕하는 사람〉(18쪽)에서 뛰어난 화법으로 기운 없어 보이는 모델을 엄청난 심리적 파장을 가져오는 그림으로 변화시켰듯, 세잔은 이 그림에서 모델이 가진 젊음의 에너지에 회화적인 역동성을 연결시켰다. 그림에는 두 개의 큰 삼각형, 즉 소년의 몸이 그리는 삼각형과 뒤쪽 커튼이 그리는 삼각형이 균형을 이루는데, 이러한 형태가 그림 전체에서 작게 반복되어 나타난다. 좌측 하단의 파스텔 톤 영역과 우측 상단 이분된 영역은 각기 삼각형을 이루며 그림의 얕은 공간 속에 인물을 고정시키고 있는

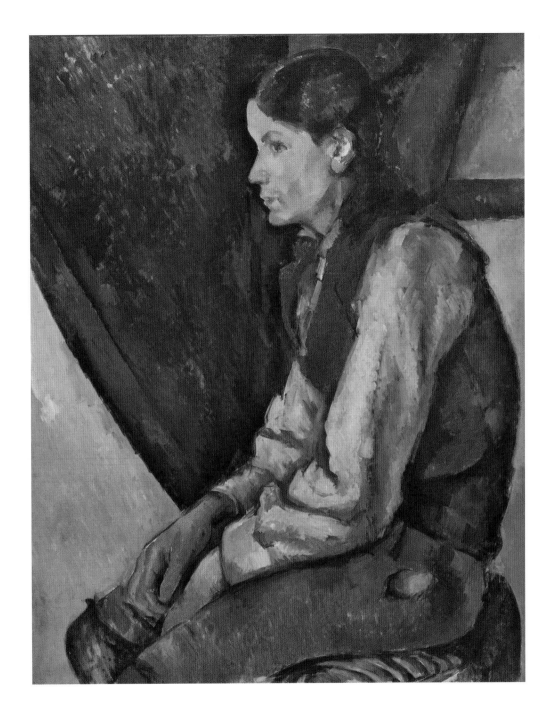

붉은 조끼를 입은 소년, 1888~90년

캔버스에 유채

81.2×65cm

뉴욕 현대미술관

데이비드 록펠러 부부 부분 증여, 1955년

듯하다. 소년의 몸에서도 작은 삼각형들이 서로 맞물리며 중요한 역할을 한다. 바지 위쪽에 있는 보라와 푸른색이 섞인 셔츠에서, 소년의 왼쪽 팔 뒤로 보이는 빨간 조끼에서, 조끼와 맞닿은 셔츠의 음영에서 맞물린 삼각형이 보인다. 빨간 조끼의 팔 구멍 아래 다이아몬드 꼴로 접힌 부분은 삼각형이 두 배가 된 모양이고 이 형태는 소년이 맨 타이의 무늬에서 반복된다. 바로 그 위로, 분홍과 녹색, 붉은 색이 섞인 짧은 평행선의 붓질은 그늘진 목과 강한 턱선 사이에서 작고 유연한 삼각형을 그리고 있다. 그 아래 '흰색' 셔츠 소매의 녹색, 청색, 보라색, 빨간색 부분은 붓질이 좀 더 촘촘한데, 셔츠 소매의 양감이 무척 생생한 나머지 눈으로 볼 수 있을 뿐 아니라 만질 수 있을 것 같은 공감각적인 경험을 준다. 화면 전체에는 물감을 칠하지 않은 빈 캔버스 공간이 흩어져있는데 마치 빛이 반짝이듯 그림에 생기를 불어넣는다.

이 그림에서는 거장의 기술이 돋보이지만 뽐내려는 의도는 전혀 보이지 않는다. 오히려 세잔이 보는 그대로의 현실을 기록한 것에 가깝다. 세잔의 표현에 따르면, 그가 생각하는 모티프란 보는 것을 그리려 애쓰는 동안 변화하는 세잔 자신의 감각이었다. 〈붉은 조끼를 입은 소년〉의 생동감 넘치는 붓질은 성인이 되기 직전인 젊은이의 활력을 기념하지만, 동시에 그 세심한 묘사에서 십 대 소년들에게서 종종 보이는, 이를테면 '이제 어떡하지?' 하는 조심스런 긴장감 또한 볼 수 있다. 소년의 호리호리한 팔과 몸집에 비해 큰 손은 그림의 전체 구성과 조화를

이루지만, 세잔이 이를 그린 방식에서 십 대 후반 청소년들이 겪는 불안감에 대한 연민 어린 공감을 엿볼 수 있다.

이 그림의 첫 소유자는 세잔을 존경한 작가이자 좋은 친구인, 위대한 인상파 화가 모네였다. 지베르니에 있던 모네의 집을 찾았던 한 손님은 당시 모네가 했던 말을 기억한다. "그림을 좋아하신다면 제 침실에 걸어둔 그림들을 꼭 보셔야 합니다. 침실 옆에 딸린 방에도 꼭 가보십시오. 거기에 제가 최고로 생각하는 그림이 있으니까요." 모네의 말을 들은 손님은 침실에 가보았다. 벽난로 왼쪽으로, "세잔의 유명한 그림 〈샤토 누아르〉(57쪽)가 제 눈을 사로잡았어요. 맞은편 벽에는 〈레스타크〉(15쪽)가, 그 아래엔 〈해수욕하는 사람들Baigneurs〉이 걸려있었어요. 옆에 딸린 방으로 갔는데 거기 걸린 그림은 하나밖에 없었습니다. 표구도 안 했더군요. 바로 세잔의 〈붉은 조끼를 입은 소년〉이었습니다. 전 오랫동안 그림을 보고 있었습니다. 어느 순간 정신을 차려보니 (……) 모네가 들어와 옆에 있더군요. 모네는 한참 동안 아무 말 없이 있다가 깊고 아름다운 목소리로 말했습니다. '맞아요. 세잔은 우리 모두 중 가장 위대한 화가입니다.'"

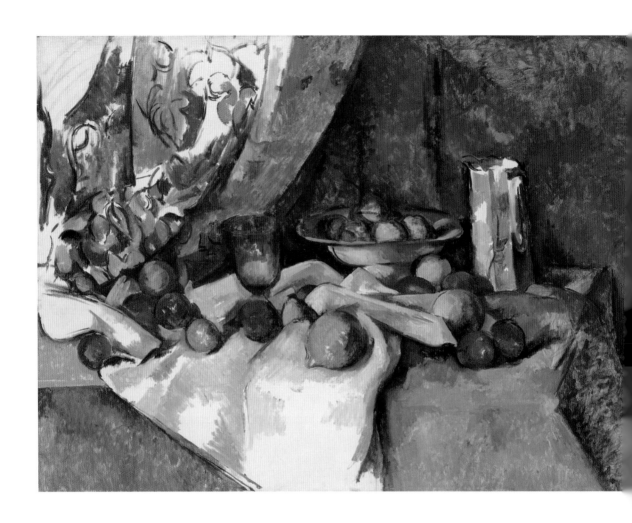

사과가 있는 정물, 1895~98년

캔버스에 유채
68.6×92.7cm
뉴욕 현대미술관
릴리 블리스 컬렉션, 1934년

사과가 있는 정물

Still Life with Apples

1895~98년

세잔은 쉰여섯 살 되던 1895년에 처음으로 개인전을 열었다. 전시는 앙
브루아즈 볼라르가 파리에 새로 문을 연 갤러리에서 개최되었는데, 피
에르 오귀스트 르누아르, 피사로, 에드가 드가, 모네 등 동료 화가들의
깊은 존경심을 불러일으켰다. 언론도 많은 관심을 보였지만 평가는 다
소 엇갈렸다. 《라 르뷔 블랑쉬La Revue blanche》(1889년부터 1903년까지 파
리에서 출간되던 미술 및 문학 전문 잡지로, 타데 나탕송이 발행인이었다. -옮
긴이)에 평을 쓴 타데 나탕송은 세잔을 칭송하며 이렇게 썼다. "프랑스
화단을 대표하는, 정물화의 새로운 거장이다." 이 말은 세잔을 18세기 정
물화의 거장 장 바티스트 시메옹 샤르댕과 동급으로 인정했다는 사실
을 암시한다. 샤르댕은 귀족들의 고급스럽고 과시적인 물건들보다 소박

하고 가정적인 오브제를 그린 화가였고(그림 7), 그가 세잔의 〈사과가 있는 정물〉을 보았다면 자신이 그리던 그림의 최신 버전이라고 생각했을 것이다. 하지만 전통에서 벗어난 음영 처리, 일점 소실 원근법을 무시한 화법 등에는 적이 당황했을 것이다.

　　세잔은 과거의 예술을 열심히 보고 존중하는 사람이었지만, 그의 평생 과업이었던 '본' 경험을 그림으로 '그리는(단순히 옮기는 것이 아닌)' 작업을 위해서는 전통적인 회화 기법들을 버려야 했다. 또 순전히 시각적인 것에 집중하는, 그러니까 보는 행위에서 '나'를 제외시키는 인상주의의 입장에도 동의할 수 없었다. 〈사과가 있는 정물〉에서 사과, 레몬, 덜 익은 자두가 놓인 모습은 우연히 흩트려뜨린 것같이 보이지만 세잔이 조심스레 배치한 것이다. 인물이나 풍경과 달리, 정물은 미술가가 구도를 미리 설정할 수 있는 유일한 모티프이다. 여기서 세잔은 색과 형태가 어울리도록 배치해 시각적인 운율로 메아리가 울리는 듯 생생한 화면을 구성할 수 있었다. 세잔이 '조절한(세잔이 즐겨 쓰던 단어)' 색채를 통해 과일들은 속이 꽉 찬 듯 단단한 느낌을 주고, 앞으로 기울어진 테이블을 눌러주는 역할을 한다. 좌측 하단에서 베이지색 테이블보와 테이블 모서리가 만나는 부분은 흰색과 파란색 테이블보 위로 보이는 경사의 방향과 살짝 반대로 꺾어진다. 부분적으로 정면 원근법과 대기 원근법을 섞어서 사용한 이 그림은 움직이는 관찰자의 시점에서 순간순간 변화하는 모습을 그린 듯하고, 더 나아가 우리 자신과 우리가 보는

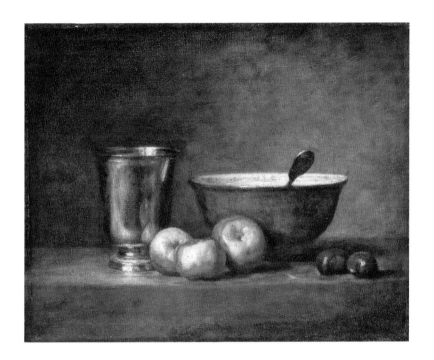

그림 7 　장 바티스트 시메옹 샤르댕(프랑스, 1699~1779년)
　　　　은 술잔The Silver Goblet, 1760년경

　　　　캔버스에 유채
　　　　33×41cm
　　　　루브르 박물관, 파리

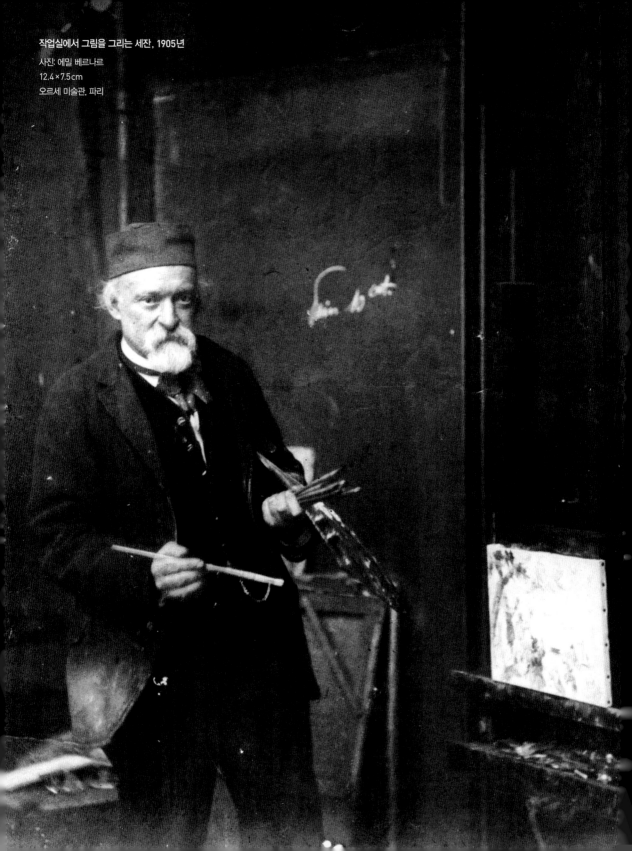

작업실에서 그림을 그리는 세잔, 1905년
사진: 에밀 베르나르
12.4×7.5cm
오르세 미술관, 파리

모든 것이 얼마나 불안정한지 암시하고 있다. 다른 형이상학적 입장들은 제쳐두고, 전통적인 원근법에 대한 세잔의 해석은 그가 죽은 직후인 1906년 조르주 브라크와 파블로 피카소가 함께 창시한 입체파에 핵심적으로 작용한다. 피카소는 세잔을 두고 "우리 모두의 아버지"라고 했다. 자신의 목표를 달성하지 못해 좌절한 것으로 익히 알려진 세잔은 그가 중요한 일을 했다는 사실을 어느 정도 인식하고 있었던 듯하다. 자신을 '푯말un jalon'이라고 부른 그는 이렇게 말했다. "내가 길을 가리키면 다른 사람들이 따라올 것이다."

당대는 물론이고 그 이후에도, 〈사과가 있는 정물〉을 비롯한 세잔의 작품 상당수가 미완성이라는 비판이 있어왔다. 오늘날에는 이 작품들에 대한 오해가 사라져서, 군데군데 캔버스를 칠하지 않고 비워둔 것은 세잔이 이를 그림의 표현적인 효과를 살리는 데 매우 중요하다고 생각했기 때문이라고 이해된다. 특히 피사로는 이 점에 주목했다. 그는 1895년 열린 볼라르 갤러리에서의 전시를 두고 아들에게 다음과 같은 편지를 보냈다. "세잔의 그림들, 흠잡을 데 없이 완벽한 정물은 정말 대단하다. 열심히 그렸지만 미완성인 작품들도 있는데, 그래서 더 아름답구나." 20세기 후반 미술비평가인 데이비드 실베스터는 세잔의 미완성작을 두고 "어딘가로 이행하는 과정에 대한 은유"라 평했는데, 이는 1895년 나탕송이 했던 평, "미래에서 온 듯한 신비로운 작품"과 크게 다르지 않다고 할 수 있다.

나뭇잎

Foliage

1895년

어쩌다 쳐다본 나뭇잎들이 흩뿌려진 듯한 햇살을 받아 반짝거리고 있는 것을 보면 눈이 놀랄 때가 있다. 이 수채화는 바로 그런 순간의 빛나는 재현이다. 자연이 우리를 놀라게 하듯 우리를 놀라게 하는 이 작품의 능력은 물론 세잔의 특별한 기교에서 기인한다. 윤곽선이나 선 원근법은 전혀 사용하지 않고 '색을 대비하고 연결'시켜 형태를 만드는 것은 세잔이 사용한 '소묘와 양감 표현의 비밀'이었다. 종이로 된 미술작품 보존 전문가인 페이스 지스케는 오늘날 이 '비밀'을 다음과 같이 분석했다. "세잔의 수채화 기법은 묽고 얇게 칠한 붓질들이 겹치면서 이미지가 빚어지도록 하는 것이었다. (……) 물감을 칠하기 전에 팔레트에서 물감을 먼저 섞지 않고 투명한 색들을 겹쳐 칠해 음영을 더하는 방법이었다.

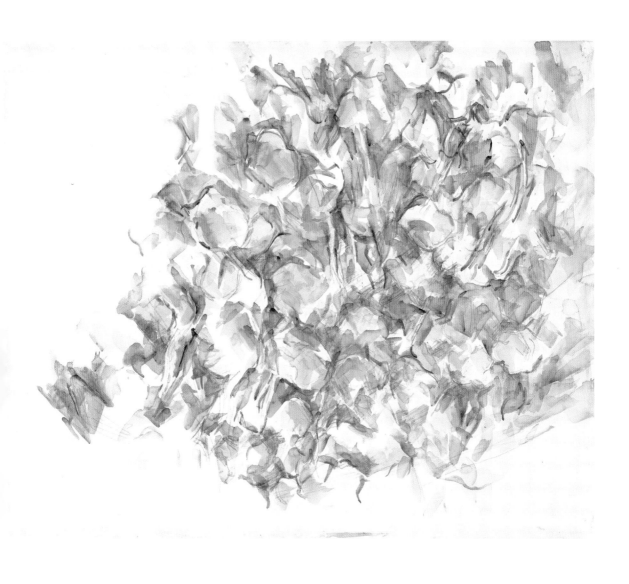

나뭇잎, 1895년
종이에 수채물감 및 연필
44.8×56.8cm
뉴욕 현대미술관
릴리 블리스 컬렉션, 1934년

이렇게 겹겹이 칠하는 기법을 사용하려면 참을성과 수많은 경험을 바탕으로 한 정확성이 요구되었는데, 실수로 칠한 붓질을 긁어내거나 지울 수 없었기 때문이다. 물감이 젖었을 때 덧칠하면 물감이 섞여 흐르므로 색을 칠한 후 물감이 마를 때까지 오래 기다려야 했을 것이다." 그런 이유로 〈나뭇잎〉의 파란색, 노란색, 빨간색, 초록색, 보라색 붓질이 빚어내는 빛나는 색의 효과는 눈에 보이는 대로가 아니다. 즉 즉각적이고 즉흥적인 붓질이 아닌 인내심으로 다져진 경이로움의 붓질이다.

정교하게 그려진 이 작은 수채화에서는, 자연이 주는 경이로움 앞에서 세잔이 경험한 놀라움과 금세 사라질 순간 속에서 그가 느낀 강렬한 기쁨을 느낄 수 있다. 장소도 알 수 없고 무슨 잎인지도 알 수 없는, 거의 추상에 가까운 〈나뭇잎〉은 그 자체가 하나의 회화적 세계로, 흰 종이는 여름날을 채우는 무색의 빛과 같다. 릴케는 세잔의 다른 수채화를 두고 "멋진 구성과 안정감 있는 터치가 마치 멜로디를 그린 듯하다."고 했는데, 이 작품과도 어울리는 묘사이다.

소나무와 바위(퐁텐블로?)

Pines and Rocks(Fontainebleau?)

1897년경

세잔이 이 그림을 그리기 시작한 곳이 퐁텐블로 숲이었는지, 아니면 그의 고향 액상프로방스 인근의 시골에서였는지 분명치 않지만 완성된 그림에는 작가의 다음과 같은 의도가 구현되었다는 것을 알 수 있다. "빨간색과 노란색으로 대표되는 빛의 진동을 소개하려 한다. 다량의 파란색은 대기의 느낌을 전달해준다." 〈소나무와 바위〉의 차갑지만 밝고 푸른 하늘은 따뜻한 삼원색, 흰색, 점점이 빈 캔버스를 통해 생기를 얻어, 구릿빛 나무들 사이에서 만질 수 있을 것 같은 공감각적 효과를 내며 공기가 순환하듯 실제로 진동하는 것 같다. 빛이 만드는 전체적인 대기감은 정교한 붓질로 구현되었다. 그림 좌우의 수직으로 선 나무에서 물감은 증발할 듯 얇아지는데, 그 밑의 나무 그늘은 보라색과 다른 원색을

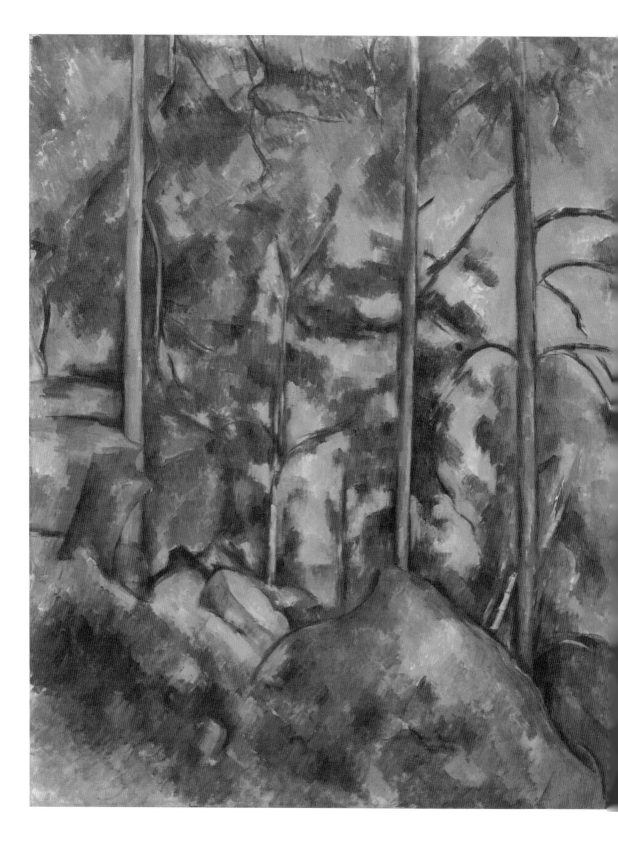

섞어 칠했고 위쪽으로는 밝은 초록이 선명하게 눈에 들어온다.

세잔이 이 그림에서 사라질 듯 반짝이는 빛에 중점을 둔 사실은 인상파를 연상시키지만 그림의 구성은 탄탄하게 짜여졌다. 세잔이 남긴 유명한 말 "자연을 따라 푸생을 새로 그리겠다."에는 17세기 거장의 목가적 풍경화(그림 8)의 시간을 초월한 특성을 유지하되, 어떤 장소이건 그리기로 한 풍경 속에서 느끼는 생생한 감각도 전달하겠다는 의미가 담겨있다. 주변을 둘러싼 감각적인 물질세계에 다가가기 위해 세잔은 과거 거장들의 회화 기법 중 푸생이 신봉하던 원근법을 버려야 했다.

그리하여 이 그림에서 깊이를 암시하는 것은 모두 사라졌다. 그림 하단 중앙에 아주 작은 뒤집힌 피라미드가 보이는데, 아래쪽의 옅은 하늘색이 위로 가면서 분홍색과 진한 파란색이 합쳐지고, 그림 속 제일 큰 바위와 언덕의 곡선 사이에 끼어있다. 그 결과로 생긴 작은 수평선을 멀리 보이는 해변으로 보기 힘들다면, 그 지점을 무의식적으로라도 하늘이 그리는 거대한 뒤집힌 삼각형의 꼭대기라 인식하는 순간 매우 효과적으로 그렇게 보인다. 전통적인 원근법의 직교선이 뒤집혀 있기에 펼쳐진 하늘은 감상자의 눈에서 멀어지기보다 가까이 다가온다. 그렇게 성립된 얕은 공간 속에서 큰 소나무 세 그루가 수직적인 구성을 이루고 그 밑으로 작은 나무 두 그루가 되풀이되며 공간이 약간 깊어지는 느낌을 준다.

세잔의 그림에서 나무는 대개 별 특징이 없는데, 〈소나무와 바위〉

소나무와 바위(퐁텐블로?), 1897년경
캔버스에 유채
81.3×65.4cm
뉴욕 현대미술관
릴리 블리스 컬렉션, 1934년

속 커다란 나무들도 예외는 아니다. 오른쪽 나무 두 그루의 가느다란 신경 같은 가지들은 나무가 뻗어나오는 바위의 윤곽선을 되풀이한다. 이에 반해 왼쪽의 나무는 앞에 서있는 완만한 돌덩어리와 애정 어린 게임을 하고 있는 듯 보인다. 나뭇잎들은 나무에서 떨어져있는 것 같다. 왼쪽 나무 주위의 어둡고 짙은 색 덩어리는 화면의 '동쪽'으로 진행하며 흩어지고 조각나는 추상 형태로 이어진다. 나무가 바람에 살랑살랑 흔들리는 모습을 교묘하게 표현한 것으로 보이는데, 움직이는 나뭇잎은 이 세상 어떤 것도 정지되어있지 않다는 사실을 암시한다. 소설가 D. H. 로렌스는 세잔이 그린 풍경화들에 대해 이렇게 썼다. "풍경이 갖고 있는 신비로운 움직임에 매혹된다. (……) 풍경은 우리가 보고 있는 동안에도 움직인다. 그리고 우리는 그림에 도취되어 이 그림이 풍경의 본질에 얼마나 진실한지 깨닫게 된다. 세잔의 그림은 정지되어있지 않다. 그 자체만의 이상한 영혼이 있다. (……) 이것이 세잔이 가진 신비한 능력이다."

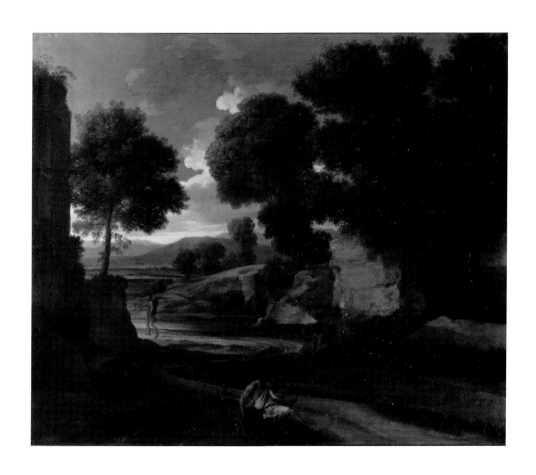

그림 8 **니콜라 푸생(프랑스, 1594~1665년)**

쉬고 있는 여행자들이 있는 풍경Landscape with Travellers Resting, **1638~39년경**

캔버스에 유채

63×77.8cm

런던 내셔널 갤러리

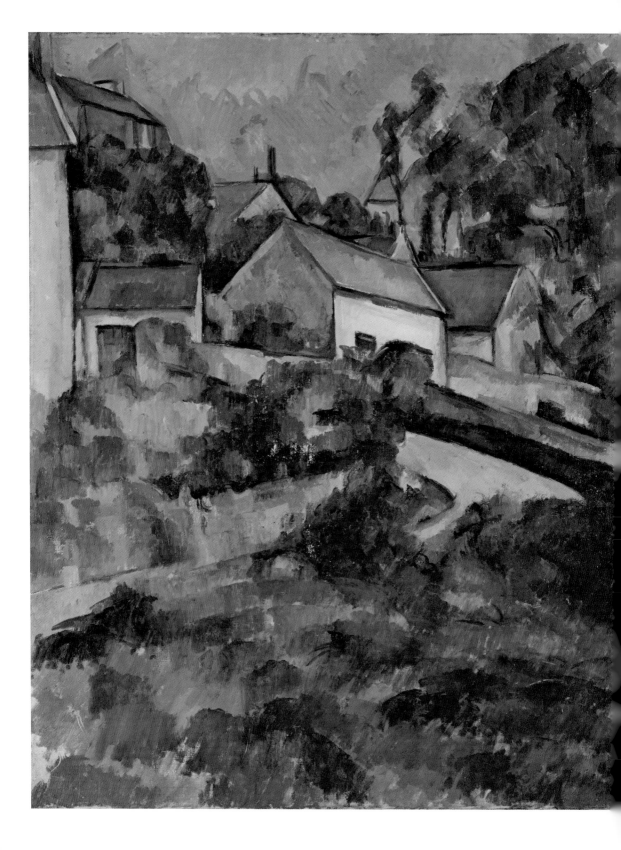

몽주르의 굽은 길

Turning Road at Montgeroult

1898년

세잔은 1898년 파리 북동쪽에 있는 마을인 몽주르에서 여름을 보냈다. 한때 피사로와 함께 지내며 작업을 했던 퐁투아즈와 멀지 않은 곳이다. 이 그림은 세잔이 말년에 엑상프로방스에 은둔하기 전, 일드프랑스 지역에서 그린 마지막 작품들 중 하나이다. 제2차 세계대전으로 큰 피해를 입은 탓에 〈몽주르의 굽은 길〉의 모델이 된 곳은 옛 모습을 잃었다. 하지만 1930년대 중반에 찍은 사진을 보면 세잔이 그곳 지형을 꽤 충실하게 따라 그렸음을 알 수 있다. 마이어 샤피로는 다음과 같이 말했다. "그곳의 풍경은 배열과 구성의 측면에서 세잔에게 무척이나 매력적으로 다가왔다. 덩어리 형태가 가득한 곳에서 어떻게 질서를 찾아낼 것

몽주르의 굽은 길, 1898년
캔버스에 유채
81.3×65.7cm
뉴욕 현대미술관
존 헤이 휘트니 부인 유증, 1998년

인가. 이는 세잔의 원입체파proto-Cubism적인 측면이다."

확실히 정돈된 이 그림은 기하학적 형태와 유기적인 무정형 덩어리 사이의 조화를 꾀한다. 그림의 절반 정도는 가는 선으로 표현된 추상 형태의 나뭇잎으로 뒤덮여있다. 시원한 초록색, 파란색, 갈색 잎들은 리듬 있게 앞으로 나가는 듯하다. 중앙에서 약간 벗어난 지점에 빛나는 노란 길이 보이는데, 그 옆으로 어두운 색의 벽이 따라간다. 노란 길은 녹색의 진행을 잠깐 끊었다가, 집들이 있는 위쪽으로 끌고 가는 듯하다. 옆쪽에서 어두운 녹색의 덩어리가 되었다가, 다시 집들 사이에서 큰 덩어리가 되어 하늘 속으로 들어가는 나뭇잎들은 농가 벽에 뒤죽박죽 섞인 사각형, 평행사변형, 삼각형들을 유기적으로 엮으며 구성에 통일감을 부여한다. 두껍게 칠한 집들은 햇빛을 받아 환히 빛나며 주변의 나뭇잎 덩어리와 대비된다. 집들은 그림 하단의 리듬감 있고 빽빽한 붓질의 녹색에서 시작된, 위로 치솟는 듯한 그림의 구성에 중요한 역할을 한다.

샤피로는 〈몽주르의 굽은 길〉과 같은 작품에서 회화적 질서를 찾아내는 일이 '원입체파' 세잔에게 주어진 도전이라고 보았는데, 후대의 미술사학자 윌리엄 루빈은 보다 정확한 관점에서 이 그림을 보았다. 루빈은 입체파의 창시에 있어 조르주 브라크가 파블로 피카소보다 약간 앞서있었다고 주장하면서, 브라크가 1907년에 그린 〈집들이 있는 풍경〉(그림 9)은 "〈몽주르의 굽은 길〉과 같은 그림을 원입체파적으로 다시 그린 그림이라고 볼 수 있다."고 말했다.

46

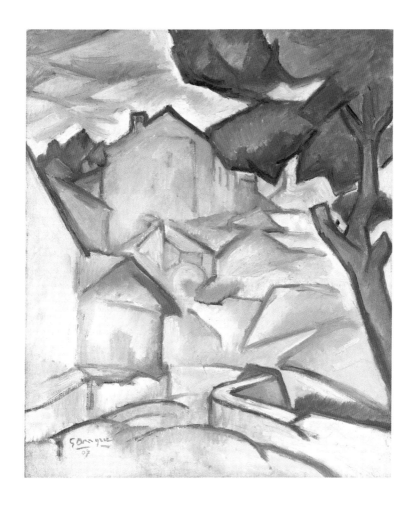

그림 9 조르주 브라크(프랑스, 1882~1963년)
집들이 있는 풍경Landscape with Houses, 1907년 10~11월
캔버스에 유채
54×46cm
개인 소장

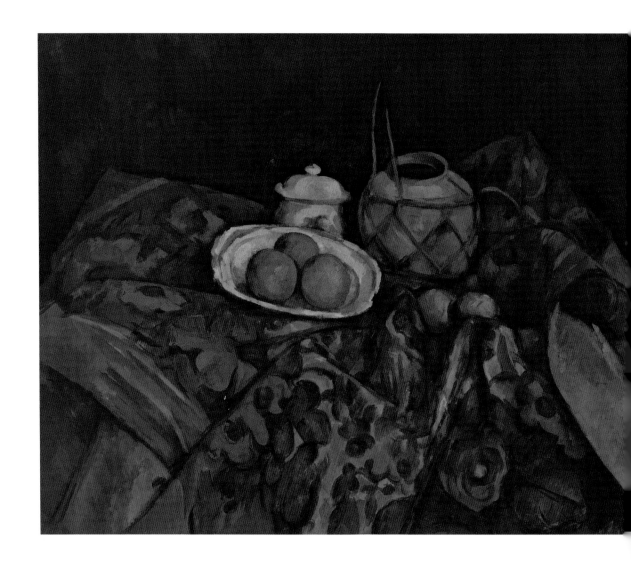

단지, 설탕 그릇, 오렌지가 있는 정물, 1902~06년

캔버스에 유채

60.6×73.3cm

뉴욕 현대미술관

릴리 블리스 컬렉션, 1934년

단지, 설탕 그릇, 오렌지가 있는 정물

Still Life with Ginger Jar, Sugar Bowl, and Oranges
1902~06년

밀도 높게 그려진 이 그림에서 오렌지와 그릇, 테이블보는 모두 그림의 구성에 중요한 역할을 한다. 이들은 되는대로 그려넣은 것이 아니라, 그림을 그리기 전에 미리 구성한 것이다. 세잔은 풍경화를 그리기 전에 그 지역의 지형을 미리 파악할 정도로 질서를 찾는 데 매우 골몰했고, 따라서 마음대로 구성할 수 있는 정물에 특별히 매력을 느꼈을 것이다. 실제로 그의 작품에서 정물화가 높은 비율을 차지하는 것은 그런 이유에서 기인한다. 이 그림에서 그는 평소보다 중앙에 조밀하게 모이도록 정물을 배열했다.

세잔은 구스타브 쿠르베를 매우 존경했다(그림 10 참조). 이 그림에서 세잔은 쿠르베의 사실주의 원리들을 따라 고급스럽거나 상류 문화

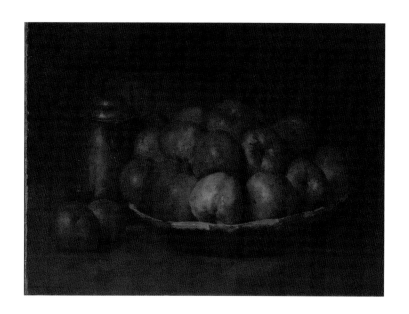

그림 10 **구스타브 구르베(프랑스, 1819~77년)**
　　　　사과와 석류가 있는 정물Still Life with App
　　　　and a Pomegranate, **1871~72년**
　　　　캔버스에 유채
　　　　44.5×61cm
　　　　런던 내셔널 갤러리

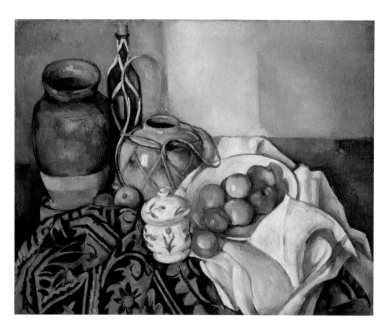

그림 11 **사과가 있는 정물**Still Life with Apples,
　　　　1893~94년
　　　　캔버스에 유채
　　　　65.5×81.5cm
　　　　개인 소장

그림 12 **탁자에 앉은 이탈리아 아가씨**Young Italian Woman at a Table, **1895~1900년경**
캔버스에 유채
91.8 ×73.3cm
폴 게티 미술관. 로스앤젤레스

의 분위기를 풍기는 정물을 배제하고 일상의 평범한 정물들을 사용했다. 이 정물들은 그의 그림에 반복해서 등장하는데, 아마도 익숙함과 오래 사용한 데서 오는 애정으로 그에게 영감을 주었을 것이다. 가장 자주 등장하는 정물 중 하나가 이 그림의 오른편 중앙에 있는, 아름답게 그려진 청백색 단지이다. 이전 그림(그림 11)에서 단지를 본 시인 릴케는 이렇게 묘사했다. "회색빛 유약을 바른 이 아름답고 커다란 단지의 양쪽은 가지런하지 않게 배열되었다." 이 두 그림에서 단지의 색깔 차이는 환경에 따라 세잔의 지각도 달라졌음을 반영하고, 설탕 그릇에서 보이는 차이는 그림 구성의 문제에서 기인한다.

　　1893~94년에 그려진 그림 속 단지의 양옆이 비뚤배뚤하다는 릴케의 관찰은 다른 후기 그림들에도 적용할 수 있을 것이다. 실제로 모마가 소장한 그림들 중 조금이라도 비뚤어지지 않은 정물은 없다. 이 그림 속 접시나 설탕 그릇, 단지, 오렌지 등은 우리가 사물을 볼 때처럼 윤곽선이 그려져있지 않다. 그림 속 깊이감이나 양감은 형태를 이루는 색의 농담 변화에서 온다. 오른쪽에, 접혀있는 화려한 테이블보 사이에 숨은 오렌지 두 알을 제외하면 보이지 않는 테이블 위의 정물들은 중력과 무관한 안정감을 지닌 듯하다. 정물을 지지하고 있는 것처럼 보이는 천은 세잔이 자주 사용하는 또 하나의 소품으로, 그의 정물화와 인물화(그림 12)에 모두 등장한다. 세잔은 어쩌면 테이블 위의 풍경을 지형과 비슷하게 구성할 요량으로 테이블보를 여기저기 솟아오르도록 접어 육중한

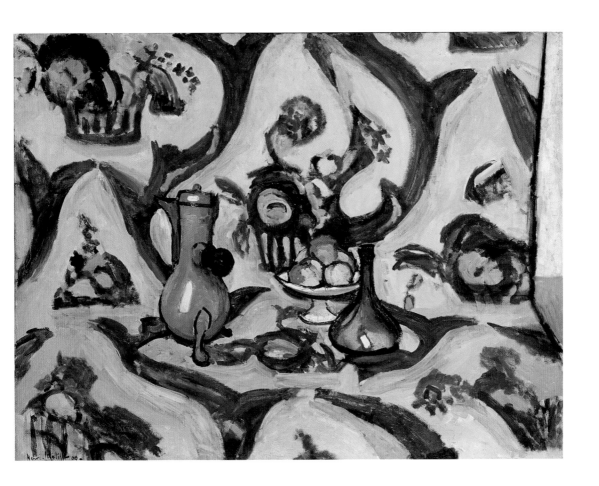

그림 13 앙리 마티스(프랑스, 1869~1954년)
파란색 테이블보가 있는 정물Still Life with Blue Tablecloth, **1909년**
캔버스에 유채
88.5×116cm
에르미타주 미술관, 상트페테르부르크

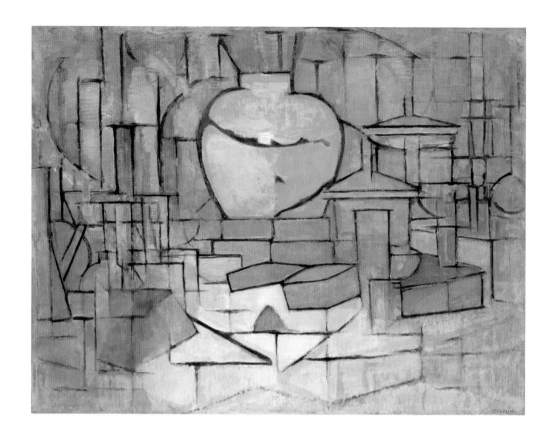

그림 14 **피에트 몬드리안**(네덜란드, 1872~1944년)

단지가 있는 정물(II)Still Life with Gingerpot(II), **1912년**

캔버스에 유채, 91.5×120cm

뉴욕 솔로몬 구겐하임 박물관

네덜란드 헤이그 시립미술관에서 대여

©2014 몬드리안/홀츠만 신탁

c/o HCR International, 미국

양감을 연출했을 것이다. 이런 연출을 통해 얻고자 한 것은 그가 사랑한 생 빅투아르 산을 닮은 삼각형 형태였을 것이 분명하다. 이 그림에서 그러한 의도가 명백하게 드러난 것은 아니지만 그래도 천으로 연출된 피라미드 세 개가 보인다. 하나는 그림 하단에서, 다른 둘은 단지와 설탕 그릇, 오렌지가 담긴 접시를 중앙에 두고 양옆으로 솟아있다.

문양이 있는 천을 그림 구성에 사용한 세잔의 시도는 후대 화가들에게도 영향을 미쳤는데, 앙리 마티스의 1910년 그림(그림 13)에 그 영향이 잘 나타나 있다. 단지 또한 새로운 시대의 전위 작가들의 작품에서 그 형태를 발견할 수 있는데, 가장 눈에 띄는 작품으로 피에트 몬드리안의 〈단지가 있는 정물(Ⅱ)〉(그림 14)를 들 수 있다.

샤토 누아르

Château Noir

1903~04년

이 그림의 제목 속 '샤토'가 검은색도, 전통적 의미에서의 성城도 아님은 분명하다. 19세기 중반에 지어진 이 건물은 고풍스러워 보이지 않지만, 그 독특한 외관 때문에 세잔이 이 그림을 포함해 비슷한 그림 넉 점을 그릴 당시인 1900년 초반 그 지역에서 떠도는 이야기들의 소재가 되었다. 이름이 검은 성인 것은 악마와 연계된 연금술사라 알려진 건물의 첫 소유주와 관련이 있다. 이 건물의 다른 이름이 '악마의 성'인 것을 보아도 알 수 있다. 무성한 소나무 숲 한가운데 보이는 가파른 절벽 위에 홀로 떨어진, 고딕 풍의 오렌지색 건물은 멀고 다가갈 수 없는 폐허처럼 보인다.

보기에도 외진 '샤토 누아르'는 실제로 세잔이 1899년부터 세상을

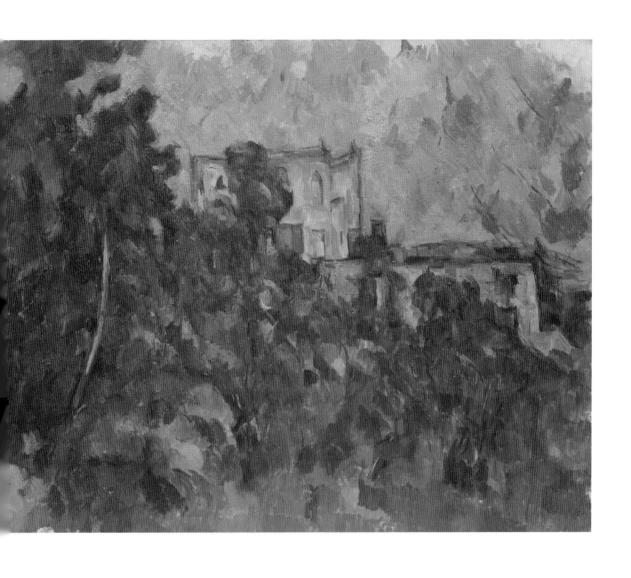

샤토 누아르, 1903~04년

캔버스에 유채
73.6×93.2cm
뉴욕 현대미술관
데이비드 리비 부인 증여, 1957년

떠난 1906년까지 살았던 액상프로방스에서 마차를 타고 가야 하는 곳이었다. 이 건물은 세잔이 좋아하는 모티프로 가득한 지역에 위치하고 있기도 하고, 생 빅투아르 산의 장관을 볼 수 있는 곳이기도 해서 세잔은 1899년 이 건물을 매입하려 했다. 매입 제안은 거절당했지만 세잔은 자신의 물건을 보관할 수 있는 작은 방을 빌릴 수 있었고, 건물 밖 그가 원하는 장소에서 그림을 그려도 좋다는 허락을 받았다. 이 그림을 그리기 위해 세잔은 건물 건너편 어딘가, 건물의 외관과 숲 위로 머리를 내민 테라스가 보일 만한 높이에 자리 잡았을 것이다. 대각선으로 나뉜 화면의 절반 이상을 숲이 차지하지만, 짙은 녹색과 갈색 위에 군데군데 연두색과 하늘색이 반짝이고 있어 무거워 보이지 않는다. 추상적인 모양의 어두운 숲은 샤토 누아르의 빛나는 노란색과 오렌지색 벽―건물 중앙의 주황색 문이 생기를 더하는―과 대조를 이룬다. 성의 윤곽선 위로는 알록달록한 푸른 하늘이 펼쳐져있는데, 이는 빛나는 집을 감싸는 또 다른 색깔의 시각적 배경으로 작용한다. 하늘 역시 그 밑의 숲 또는 하늘과 경계가 흐릿한 생 빅투아르 산의 정상처럼 눈으로 만질 수 있을 듯하다. 기존의 짧고 평행한 붓질은 여기서 십자형으로 엇갈린 붓질로 대체되며, 때로 붓질들은 화면 위에서 상반되는 방향으로 움직인다. 〈샤토 누아르〉를 분명 보았을 윌렘 드 쿠닝은 세잔의 모든 붓질 속에 원근법이 깃들어있다고 말했는데, 이 그림을 염두에 두고 한 말인지도 모른다.

많은 평론가가 세잔이 말년에 샤토 누아르를 소재로 그린 그림들에는 초기 풍경화보다 더 극적인 감정이 담겨있다고 해석하곤 한다. 역시 후기에 그려진, 이 그림과 매우 유사한 또 다른 〈샤토 누아르〉를 두고 미술평론가 조셉 리셸은 "거의 들라크루아 수준으로 어두운 감정을 표현한 것이다."라고 말했다. 그는 계속해서 설명했다. "물론 들라크루아의 낭만주의를 재현했다고 말하는 것은 아니다. (……) 어린 시절의 열정을 되살렸다고 하는 편이 맞을 것이다." 샤토 누아르가 세잔의 어린 시절을 구체적으로 상기시켰는지는 모르겠지만 이 그림들에 담긴 열정은 불편하고 깊이 있게 느껴지던 초기작에 맞먹는다. 실제로 샤토 누아르는 그렇게 어둡지 않을 수 있지만 세잔의 1867년 그림 〈납치The Abduction〉의 장소로 어울릴지 모른다. 당시 한 비평가는 〈납치〉를 두고, 마치 들라크루아의 테이블 위에서 떨어진, "두꺼운 손가락으로 치댄 작고 둥근 빵 반죽들 같다."고 말했다. 그로부터 40년 후, 세잔의 손가락은 전처럼 두껍지 않고, 그림 역시 전처럼 거칠지 않다. 위대한 인상주의 화가이자 감식안을 가진 클로드 모네는 이 그림을 최고의 개인 소장품 중 하나로 꼽았다.

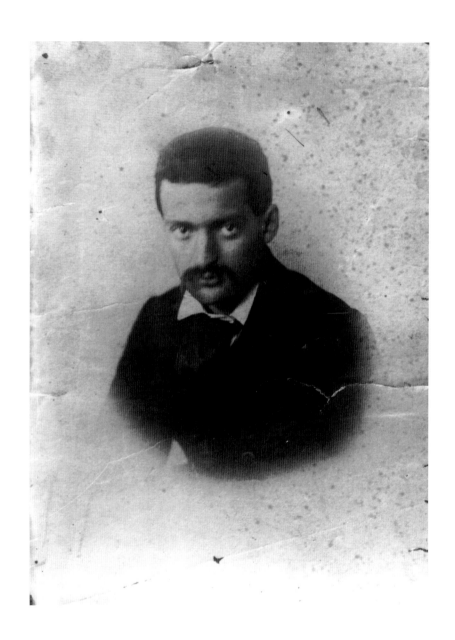

세잔, 1861년경

오르세 미술관, 파리

폴 세잔은 1839년 2월 22일 프랑스 액상프로방스에서 태어나 자랐다. 학창 시절에 그는 화가의 꿈을 키웠는데, 작가가 되고 싶어 하던 에밀 졸라와 친구가 되었다. 부유한 은행가였던 세잔의 아버지는 아들의 꿈에 반대했고, 세잔은 변호사의 길을 가려고 했으나 실패한 뒤 가족이 운영하던 은행에서 잠시 일한 다음에야 미술가의 길로 접어들 수 있었다.

1861년 파리에서 처음으로 오래 머물던 세잔은 카미유 피사로를 만났고, 곧이어 당시 파리의 전위 미술가 대다수와 친분을 맺었다. 1864년부터 그는 정기적으로 살롱에 작품을 출품했지만 계속 거절당했고, 인상파에 전적으로 몸담은 적은 없지만 그들과 함께 1874년 첫 전시와 1877년 세 번째 전시에 함께 참여했다. 1886년 아버지가 사망

하며 남긴 유산으로 그는 재정적인 걱정 없이 작업에 전념할 수 있었다. 1895년 세잔은 파리의 앙브루아즈 볼라르 갤러리에서 첫 개인전을 열었고, 호평과 악평을 함께 받으며 주목을 끌었다. 그로부터 4년 후에 세잔은 고향으로 돌아가 1906년 세상을 떠날 때까지 은둔하며 살았다. 그가 세상을 떠난 직후 그의 작업은 앙리 마티스와 야수파, 조르주 브라크와 파블로 피카소가 전개한 입체파에 영향을 주었다. 19세기 전반에 태어난 세잔은 20세기 모더니즘을 탄생시킨 천재라는 평가를 받고 있다.

도판 목록

63

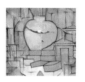

도판 저작권

찾아보기

| 모마 아티스트 시리즈 |

폴 세잔
Paul Cézanne

1판 1쇄 인쇄 2014년 10월 17일
1판 1쇄 발행 2014년 10월 27일

지은이 캐럴라인 랜츠너
옮긴이 김세진

발행인 양원석
편집장 송명주
책임편집 최일규
교정교열 박기효
전산편집 김미선
해외저작권 황지현, 지소연
제작 문태일, 김수진
영업마케팅 김경만, 정재만, 곽희은, 임충진, 장현기, 김민수, 임우열
 윤기봉, 송기현, 우지연, 정미진, 윤선미, 이선미, 최경민

펴낸 곳 (주)알에이치코리아
주소 서울시 금천구 가산디지털2로 53, 20층 (가산동, 한라시그마밸리)
편집문의 02.6443.8851 **구입문의** 02.6443.8838
홈페이지 http://rhk.co.kr
등록 2004년 1월 15일 제2-3726호

ISBN 978-89-255-5399-3 (04600)
 978-89-255-5334-4 (set)

RHK 는 랜덤하우스코리아의 새 이름입니다.